赵孟頫 洛神赋 前後赤壁赋

（三）

字体结构

王丙申 编著

行书入门

海峡出版发行集团
THE STRAITS PUBLISHING & DISTRIBUTING GROUP
福建美术出版社

1+1

图书在版编目（CIP）数据

行书入门1+1.赵孟頫洛神赋　前后赤壁赋.3,字体
结构/王丙申编著.-- 福州：福建美术出版社，
2024.3（2024.7重印）

ISBN 978-7-5393-4564-2

Ⅰ.①行… Ⅱ.①王… Ⅲ.①行书–书法 Ⅳ.
①J292.113.5

中国国家版本馆 CIP 数据核字 (2024) 第 029600 号

行书入门1+1·赵孟頫洛神赋 前后赤壁赋（三）字体结构

王丙申　编著

出 版 人	黄伟岸
责任编辑	李　煜

出版发行	福建美术出版社
地　　址	福州市东水路 76 号 16 层
邮　　编	350001
网　　址	http://www.fjmscbs.cn
服务热线	0591-87669853（发行部）　87533718（总编办）
经　　销	福建新华发行（集团）有限责任公司
印　　刷	福建新华联合印务集团有限公司
开　　本	889 毫米 ×1194 毫米　1/16
印　　张	10
版　　次	2024 年 3 月第 1 版
印　　次	2024 年 7 月第 2 次印刷
书　　号	ISBN 978-7-5393-4564-2
定　　价	76.00 元（全四册）

公众号　　艺品汇　　天猫店　　拼多多

　　字体结构是指汉字的各部分空间搭配、排列等方法，也叫结体。汉字结构可分为两大类：独体字结构和合体字结构。行书结构体现了灵动的变化和活力，符合汉字结构搭配比例形式的总原则，即匀称合理、端正美观。赵孟頫的行书作品《洛神赋》《前后赤壁赋》堪称其代表作，其字体修长，独具妍丽之姿。赵氏行书结构严谨，布局张弛有度，收放自如，笔势灵动柔婉，充分展现了自晋唐以来书体衍变的日趋完善。赵孟頫的行书间架结构，巧妙地将动与静相结合，更为直观地呈现了楷、行、草三种书体之间的相互融合与创新，独具一格，别开生面。

　　如何掌握赵孟頫行书的字体结构？

　　《三十六法》中讲汉字书体"各自成形"时提到："凡写字，欲其合而为一亦好，分而异体亦好，由其能各自成形故也。至于疏密大小、长短阔狭亦然，要当消详也。"意思是说，凡是写字，将两个或多个独立的字体组合为一个字，或者是一个多字旁的字分成各个独立的字，都是因为在整体协调的前提下，每个字都能各自成形，并独立发挥作用。至于行书结构布局，与汉字的具体笔法，字形大小、宽窄，取势俯仰向背，笔力轻重、粗细等因素，均遵循着一定的法度规则。因此，在研习赵氏行书时，不仅要掌握其结构特点，还须依据古代正本的法则进行深入学习，更需要细心分析各个字部之间的关联规律，如连贯呼应、穿插协调、迎让避让、牵引携领等，总结这些法则，并将其付诸实践之中。书海泛航，其深广无垠，值得我们反复斟酌、揣摩学习，以不断提升自身的书法造诣。

左右结构的字，当左右两部分占位均等，宽窄适中时，注意笔画布局疏密有致。"两平者左右宜均"就是指左右两部分应各占全字的一半，占位要平均。

留空勿大

向右探出

高低错位

垂直勿高

鯨

上下结构的字，当上下两部分高矮相当时，或上宽下窄，笔画布局疏密有致；或上窄下宽，结体安排上收下展。

宽扁勿高

形小勿大

雲

鯨

縣

雲

忘

鯨

縣

雲

忘

上下结构的字,当上部笔画长而舒展,或者上部笔画多而繁杂,而下部笔画较少,结构简单时,全字的结构要求是上部宽而舒展,下部含蓄收敛。

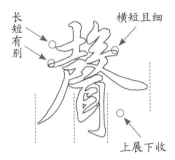

长短有别
横短且细
上展下收

上下结构的字,如果是上窄下宽的结体,上部要写得含蓄短小,避免过于拥挤。而下部则要豪放飘逸,承托起整个字。注意上下部分的宽窄对比。

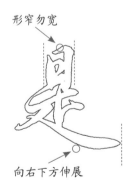

形窄勿宽
向右下方伸展

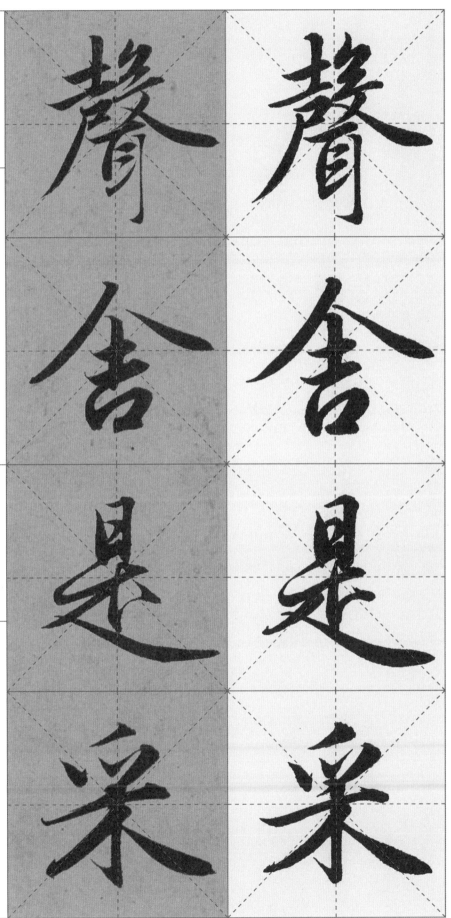

【横笔等距】

对于横笔笔画较多的字，讲求横笔之间的距离均匀分布，基本相等。书写此类字时，应该注意观察笔画安排规律。

形直微弯 →

← 横间距基本相等

眉

自

【竖笔等距】

对于汉字中竖画的布局，如果竖画罗列，并且其间没有点、撇、捺等其他笔画，则要求竖画的间距均匀有致、高低错落，形态粗细各具变化。

略高 →

间距相等

山

南

眉

自

山

南

点画在字的上部中间位置，一般出现在上下结构的字或独体字中，如"京""容"等。书写时，点画应起到平衡和稳定整个字的作用。

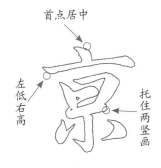

首点居中

左低右高

托住两竖画

对于点画和竖画在一条竖线上的字，应垂直对齐，避免左右歪斜。

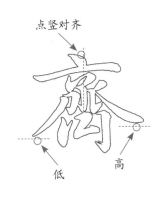

点竖对齐

低

高

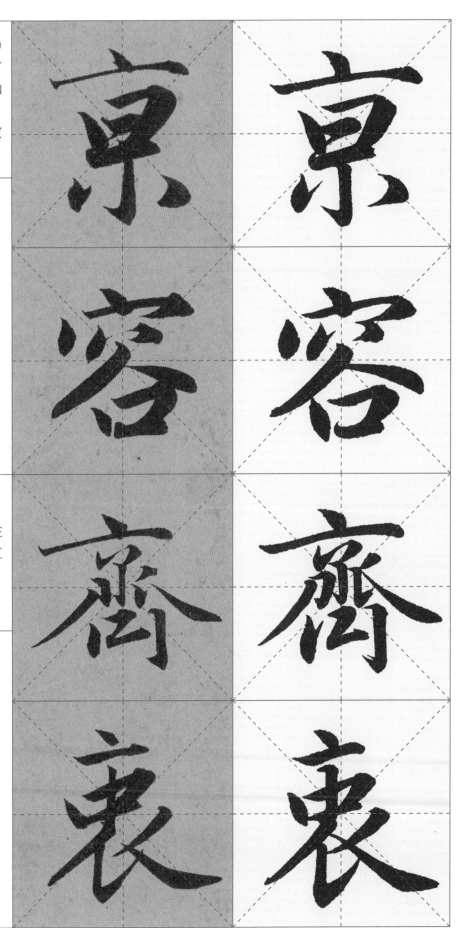

【左宽右窄】

对于左右结构的字，如果左部结构复杂且笔画繁多，而右部形态窄且用笔简单，那么整体应左展而右收，结体安排左密右疏，注意左右部之间的避让和呼应关系。

左宽右窄

較斜

【左窄右宽】

对于左右结构的字，如果左部形态瘦高，笔画较少，而右部结构复杂，笔画繁多，那么全字布局应左收右放，用笔讲求左右之间的引带呼应关系，形态布局左窄右宽。

左窄右宽

不可太长

圆润自然

【上正下斜】 对于上下结构的字，如果上部端正，下部倾斜时，上部应采用平取势，下部应斜而倒。同时，也要注意上下部分的宽度和高度，避免比例失调或重心不稳。

形窄勿宽

上正下斜，险中求稳

【上斜下正】 对于上下结构的字，如果上部呈倾斜之势，下部则保持平稳，以求整体的稳定性。上部险峻，下部工整有序，相互呼应，各具形态。

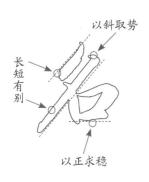

以斜取势

长短有别

以正求稳

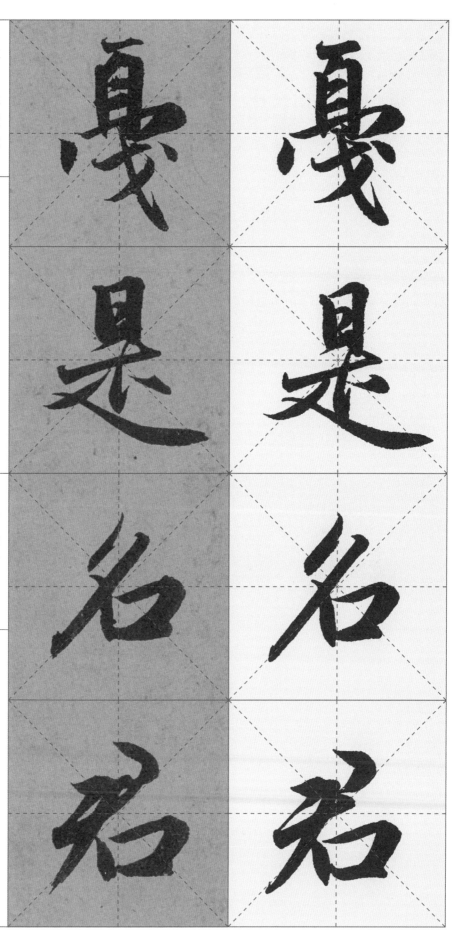

穿插避让

在合体字中，各字部之间既要相互迎合，又要辑首避让。整体用笔主次分明，结构布局张弛有度，收放自如。

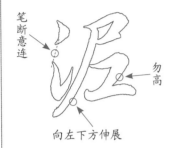

笔断意连
勿高
向左下方伸展

左收右放

在汉字中，左收右放主要出现在左右结构的合体字中，或者是一些独体字中。左收通常笔画短小含蓄，勿宽大；右放则主笔长而舒展，结体布局宽大。

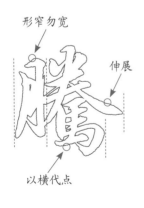

形窄勿宽
伸展
以横代点

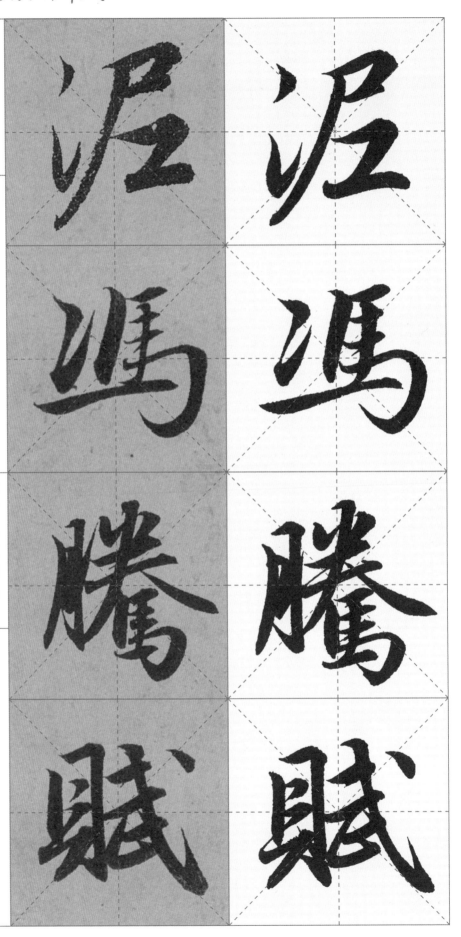

【左高右矮】

对于左右结构的字，当左部形态瘦高，而右部形态略扁时，即"左高右矮"。在结体上，右部居于右侧中间位置，或靠向右下。

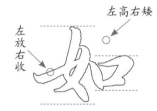

【左疏右密】

对于左右结构的字，如果左部结构简单，笔画安排稀疏，那么力度应该粗重有力。右侧则结构复杂，用笔繁多，布局匀致，笔画多而不乱。

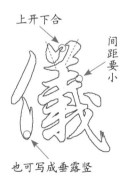

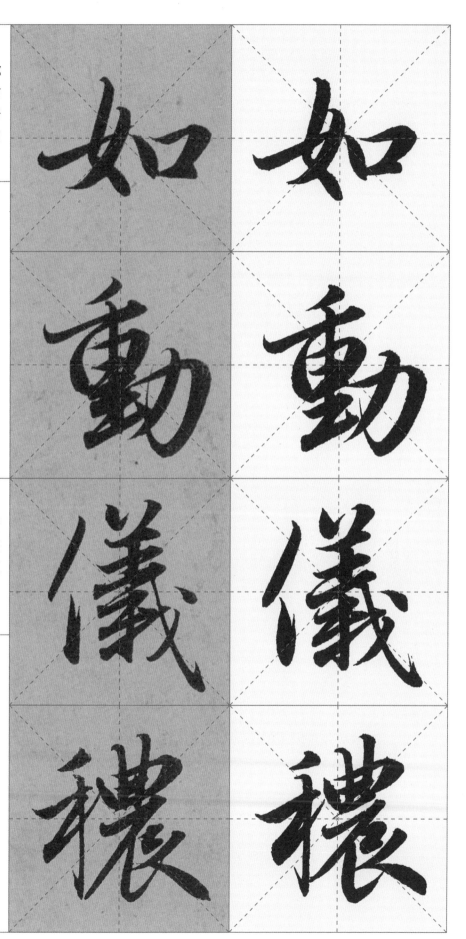

【高者勿矮】

对于字形瘦高的字，在书写时应注意其自身特点，不要写得过于矮小或变形，以免失去原有的精神气质，应该保持其态势正直挺拔，凸显其高挑、修长的美感。

形高勿矮

垂直略粗

【矮者勿高】

在书写不同类型的字时，要根据其自身特点来掌握。对于形体宽扁而矮的字，应避免写的过高，以保持其宽扁的特点。

"曰"字宽扁勿高

向右下方斜行笔

向左下方斜行笔

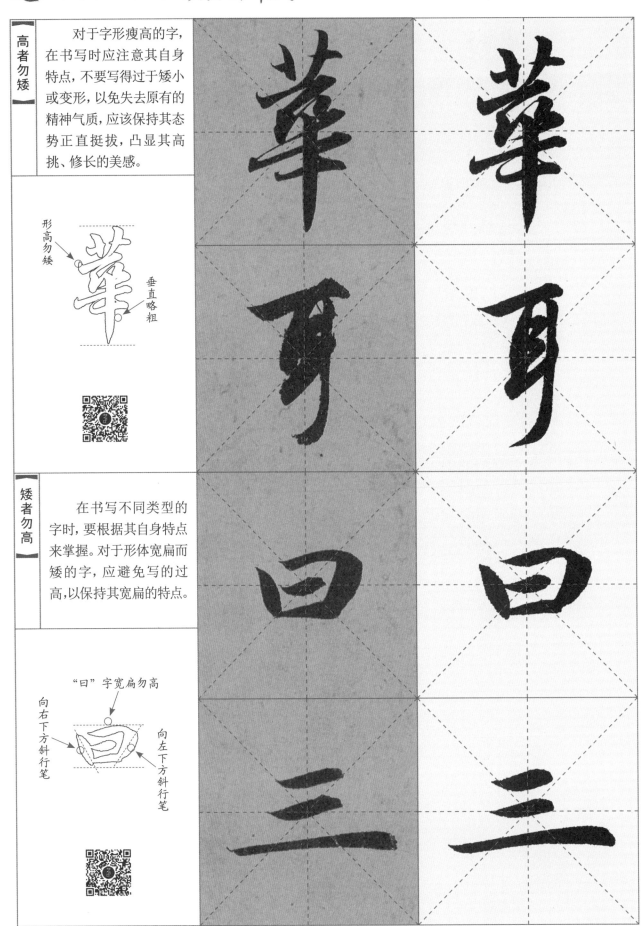

对于笔画繁密，结构复杂的字，要保持繁而不乱，布局匀致，重心稳定，需合理安排笔画长短，保持适当间距和疏密，避免过于拥挤或过于空旷，保持整体协调统一。

短小略平　棱角分明

穿插避让

对于笔画少，结构疏朗鲜明的字，书写时要注意笔画凝重有力，保持字形饱满丰腴，避免将字形写得过大。

短小饱满

相互呼应

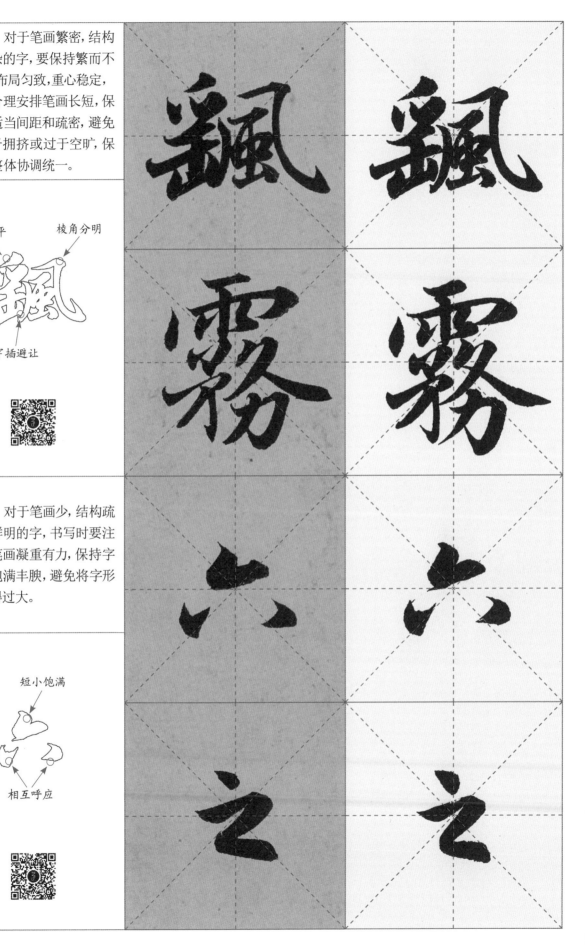

【点笔求变】

当一个字中同时出现两个或两个以上的点画时，为了保持字形的灵活美观，可以通过改变点画的角度、大小、斜度、方向和形势等方面进行调整变化。

粗　细

高低错位

【围而不堵】

对于书写"国字框"这类字，左上角一般不封口，左上角封口，则其内部用笔应含蓄短小，以保持整体的美感和协调性。

勿封口

"四"字形宽扁勿高

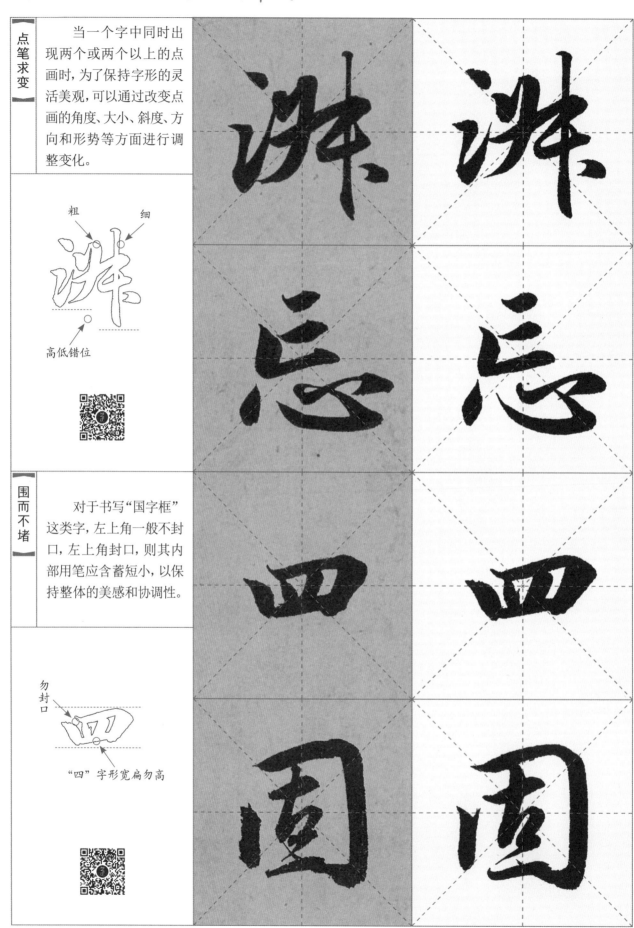

【斜而不倒】

对于用笔偏侧，态势险绝的字，其字形要求斜而不倒、重心稳定。在书写时，要注意通过调整笔画的角度和位置来寻求字形的平衡，使其斜中求正、险中求稳。

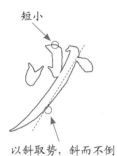

短小

以斜取势，斜而不倒

【中宫收紧】

对于"中宫收紧"的字，其字中心笔画布局要求匀称紧密，以保持稳定。而外侧笔画则要伸展张扬，突出主笔，其余用笔则需含蓄收敛。

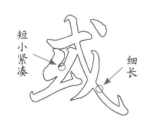

短小紧凑

细长

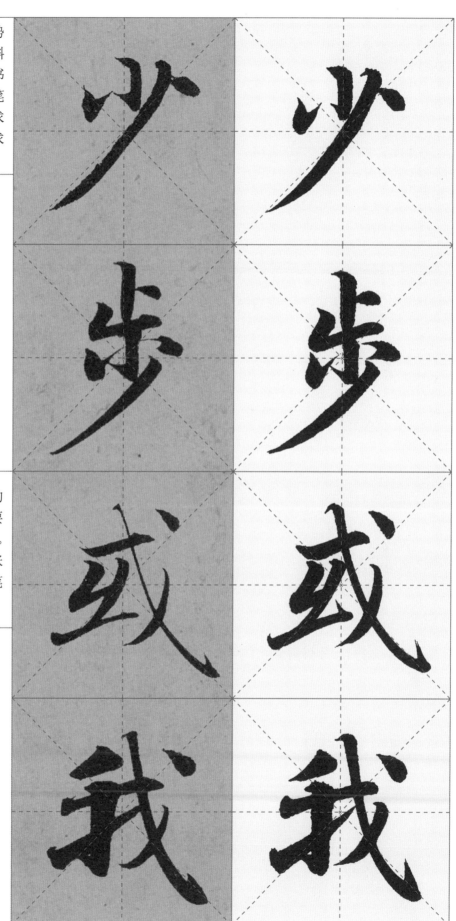

13

【上平齐首】

部分左右结构的字中,上面笔画形势较平,应注意保持上部字首平齐安排,统一协调。而对于下部字底,则应根据需要进行高低错落的处理。

基本齐平

向下伸展

【下平齐足】

在部分左右结构的字中,当两部分的形体高低、宽窄不同时,如果某字头部形窄且个别笔画突出,那么在下面的字底安排上应讲求字足齐平,保持全字的稳定与和谐。

垂直

宇直勿弯

斜

对于部分上下结构的字,其笔画形态宽大或结体上宽下窄、上大下小的情况时,书写时上面用笔应宽大如伞,以涵盖并覆罩其下部。

"雨字头"宽扁

上宽下窄

当一个字中出现两个或两个以上相同的字部时,书写时应有大小、高低、收放等变化,以避免呆板和单调。

左小右大

形态各异

三部呼应是指左中右三部或上中下三部结体的字。在书写这类字时，要注意每个字部的避让、迎就与联络呼应，避免散乱或分离。

出锋点

可断可连

勿宽大

【下方迎就】

对于上下结构的字，如果上部笔画体现撇捺开张，结体则宽博舒展，那么下部应该上移迎就，注意下部不可垂直对应上部正中，而应该往左上紧靠。

上展下收

向左上方靠拢

删繁就简是指在书写某些复杂或笔画繁密的字时，为了更加简洁明了、方便快捷，可以将其中复杂繁密的字部进行简化书写。

向左下方带笔出锋

露锋起笔

删繁就简

当一个字同时包含撇和捺两种笔画时，应撇短捺长，形成对比和轻重变化。

较斜

放

收

17

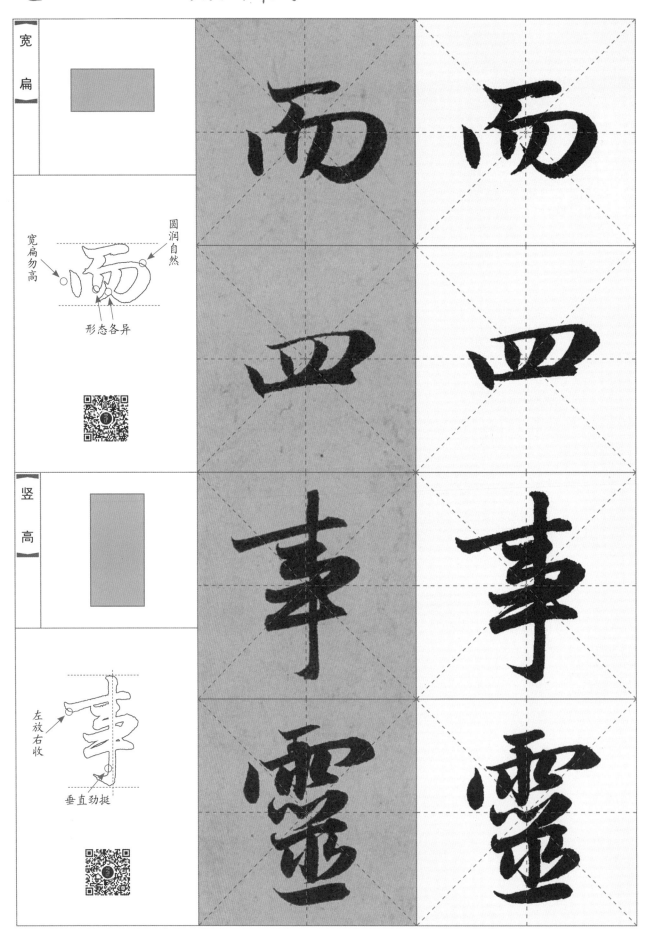

【宽扁】

圆润自然
宽扁勿高
形态各异

【竖高】

左放右收
垂直劲挺

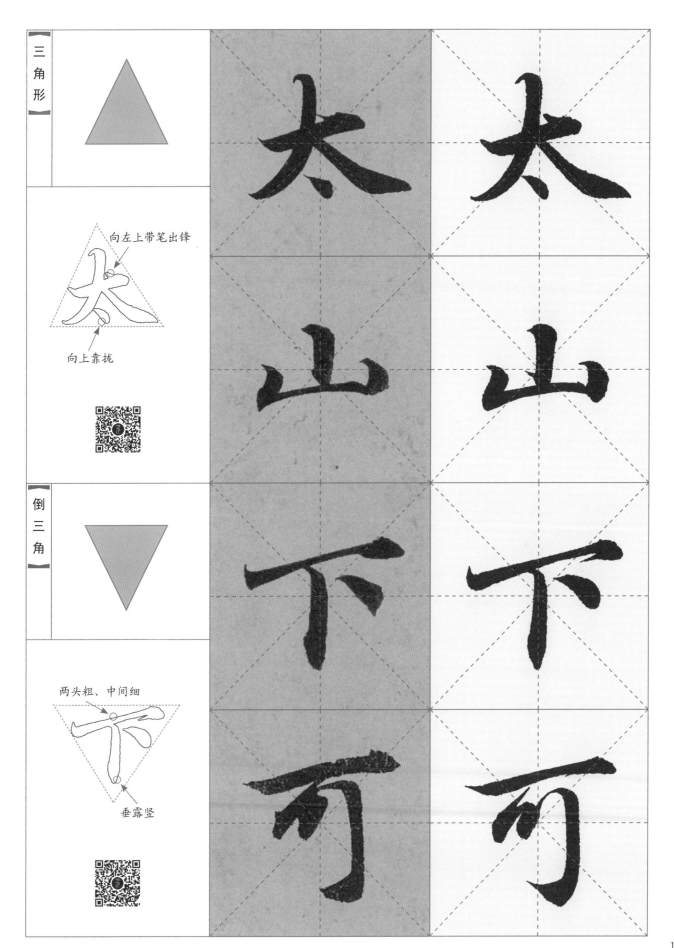

【三角形】

向左上带笔出锋

向上靠拢

【倒三角】

两头粗、中间细

垂露竖

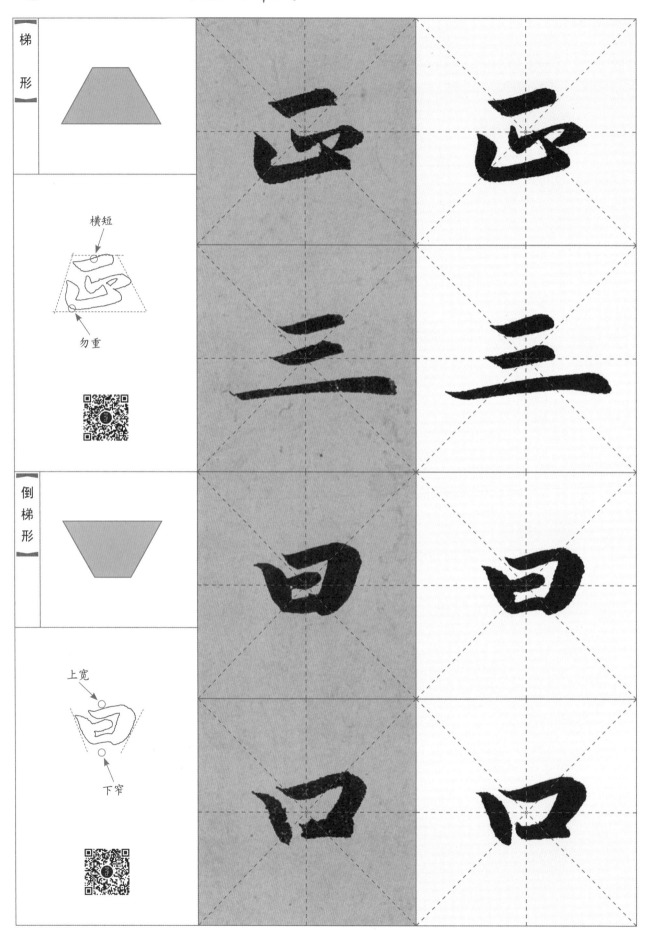

【梯形】

横短

勿重

【倒梯形】

上宽

下窄

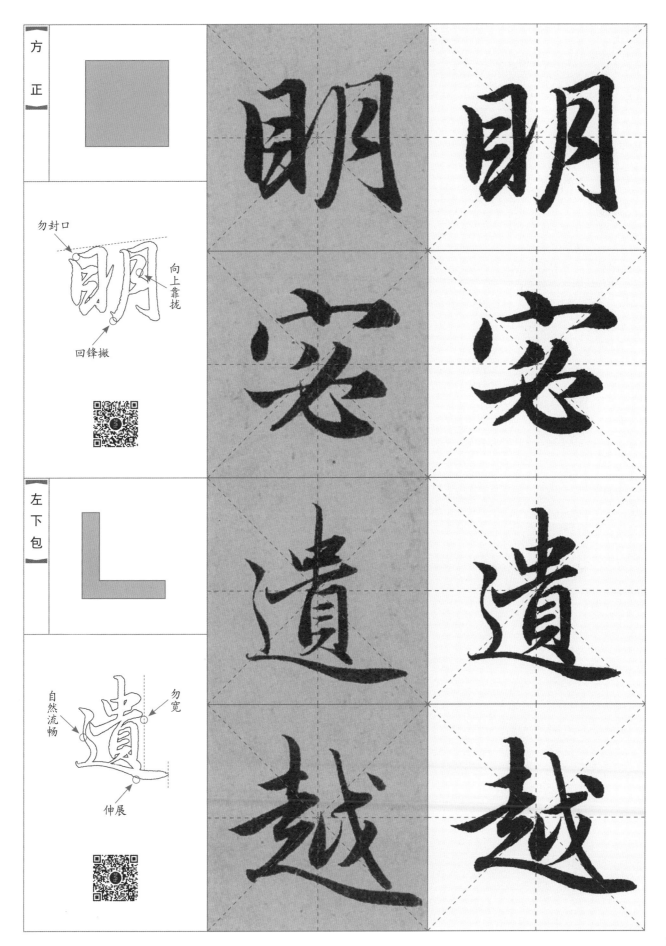

【方正】

勿封口

向上靠拢

回锋撇

【左下包】

自然流畅

勿宽

伸展

【左上包】

横短

撇长

宽窄变化

【上包下】

向内收

内包部分向上靠拢

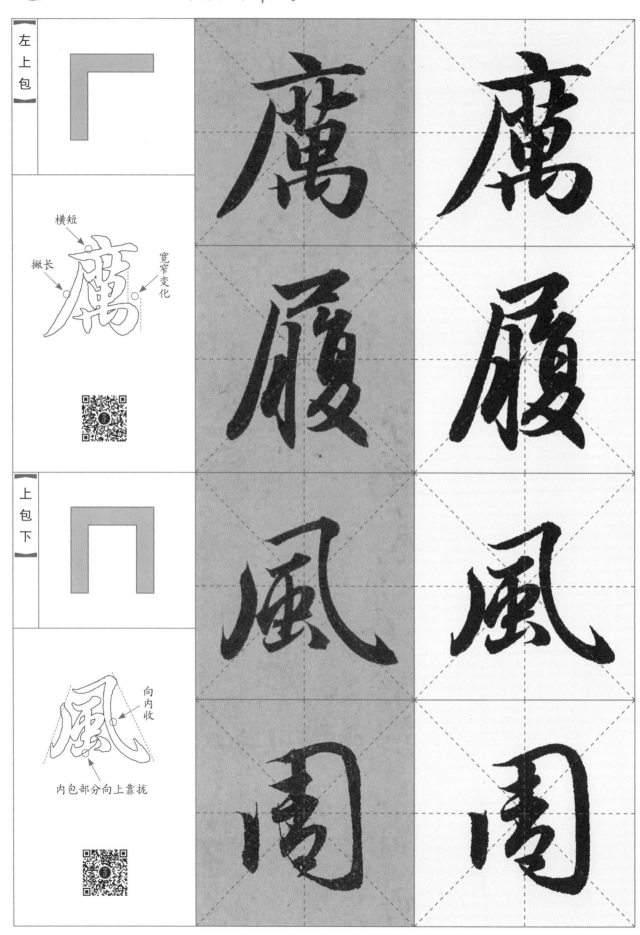

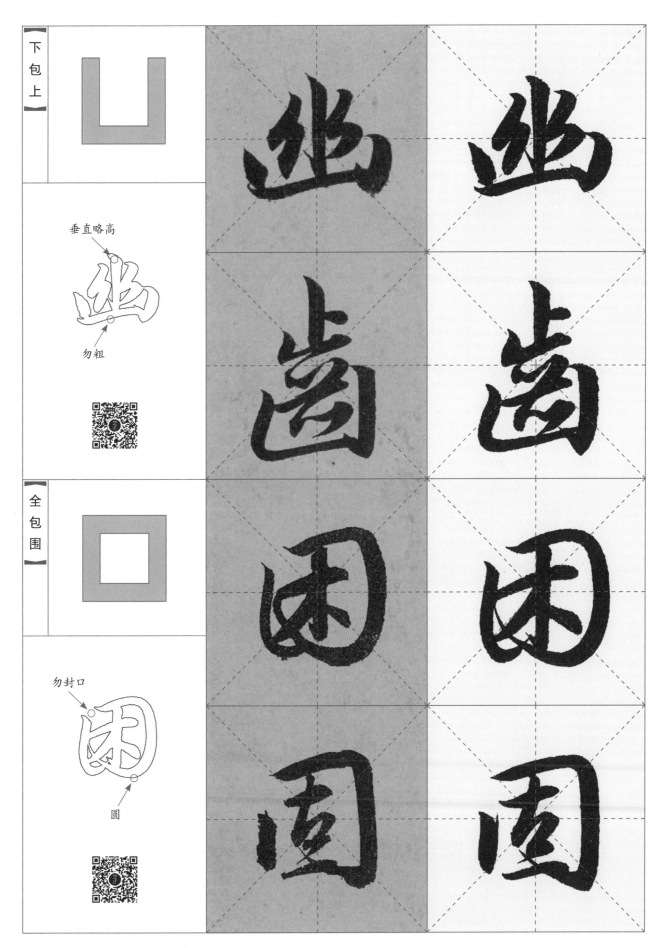

【下包上】

垂直略高

勿粗

【全包围】

勿封口

圆

常變養正

性無周然

風住不浩

氣 槪 風

雲 大 觀

書 有 未

習 強 我

無對春覽

事可言不

讀不人眠

雲雪晓
鸟啼晓
风来闻
花声夜
　　雨

相不有山
閘兩只真亭
玄看畝敫

鶯裳酒村
里綠水郭
千啼紅山

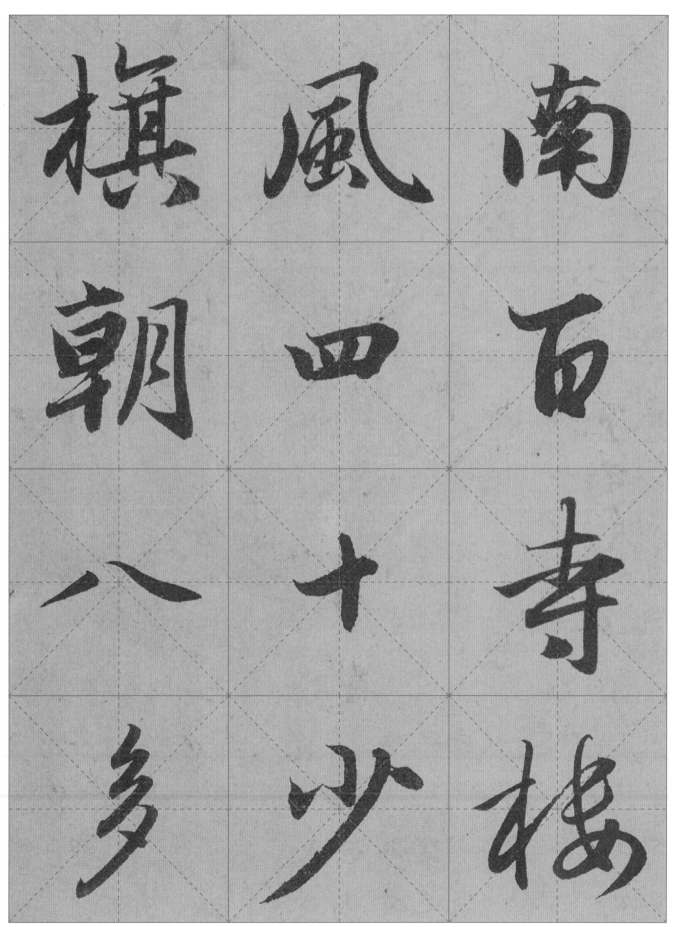

南百寿楼
風四十少
棋朝八多

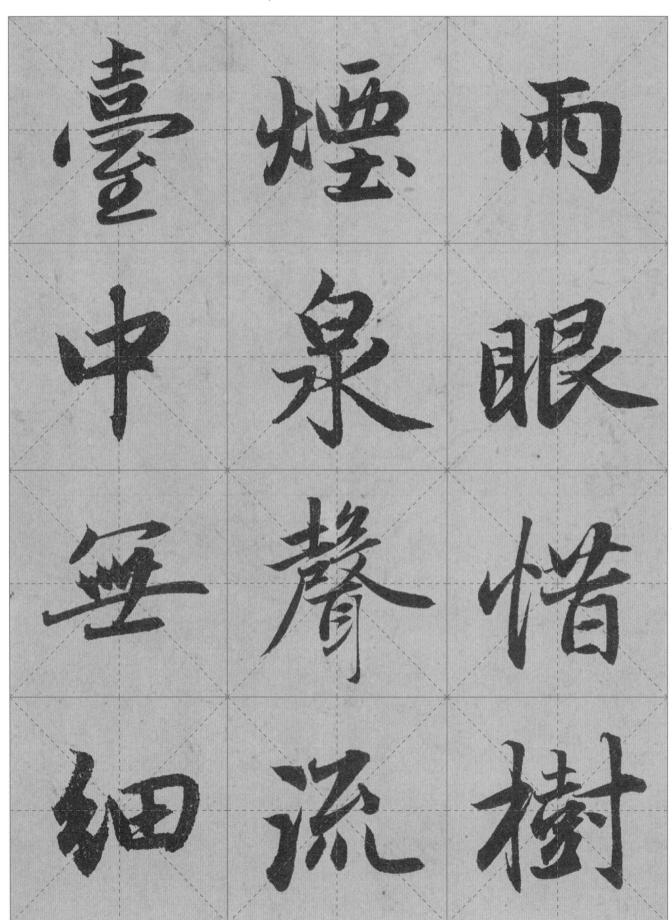

臺中無細 煙泉聲流 雨眼惜樹

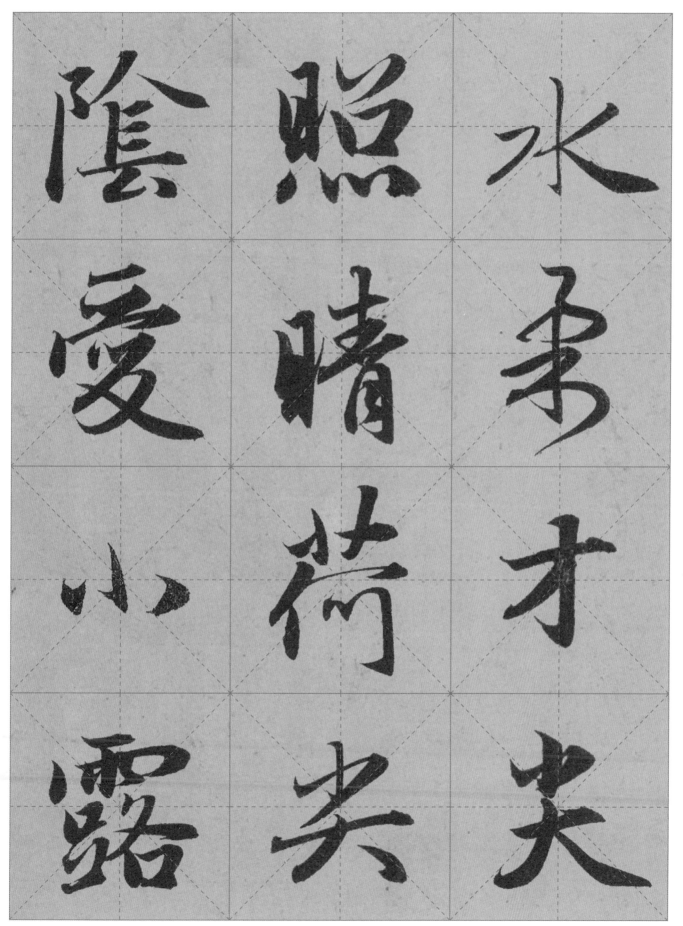

水柔才尖
照晴荷尖
陰愛小露

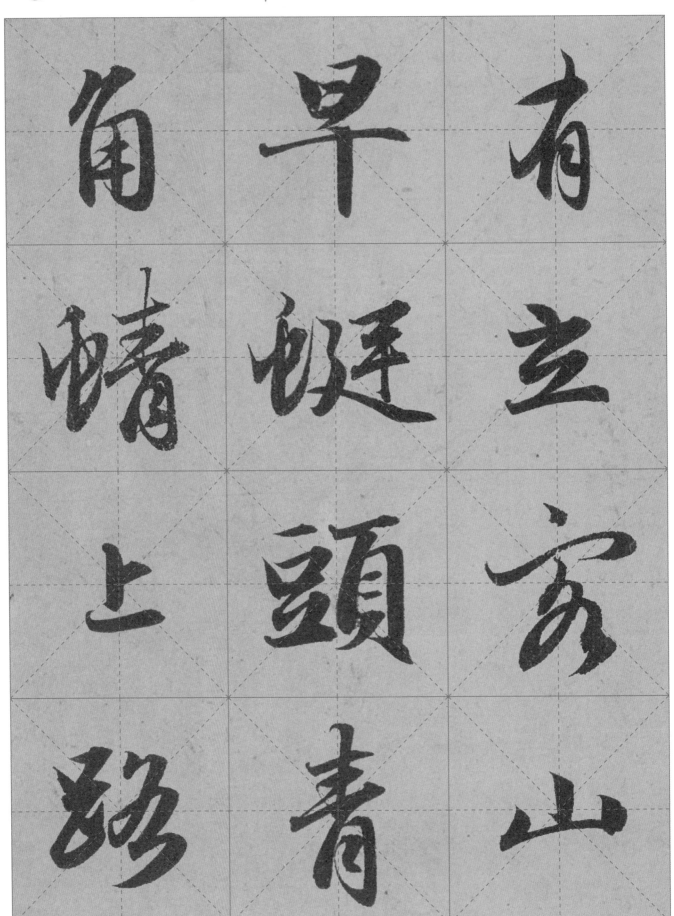

有立家山

早艇頭青

角睛上䠀

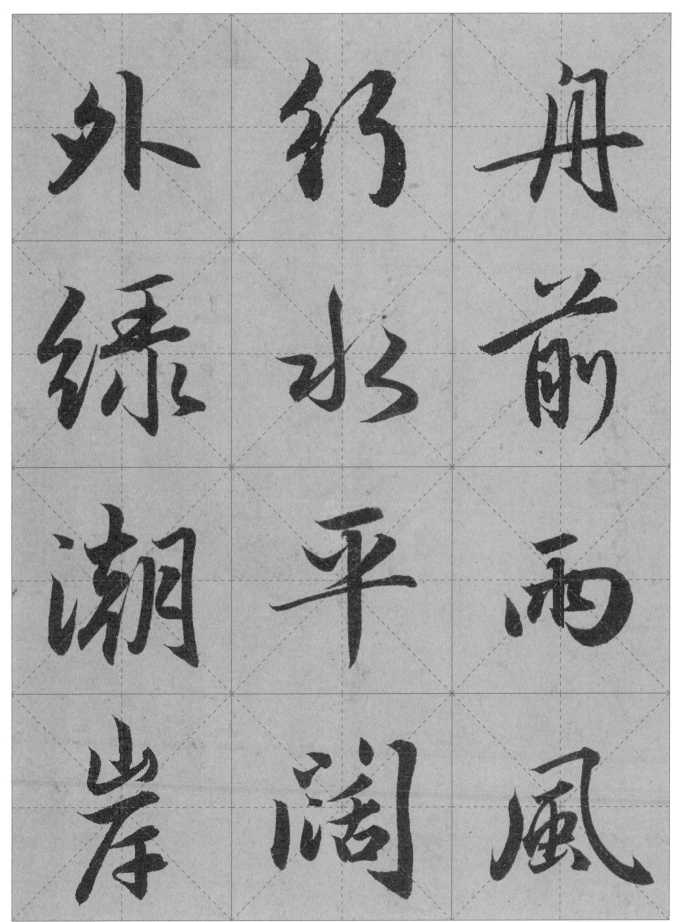

舟前雨風

行水平阔

外绿潮岸

帆日夜入

一海殘春

正懸生江

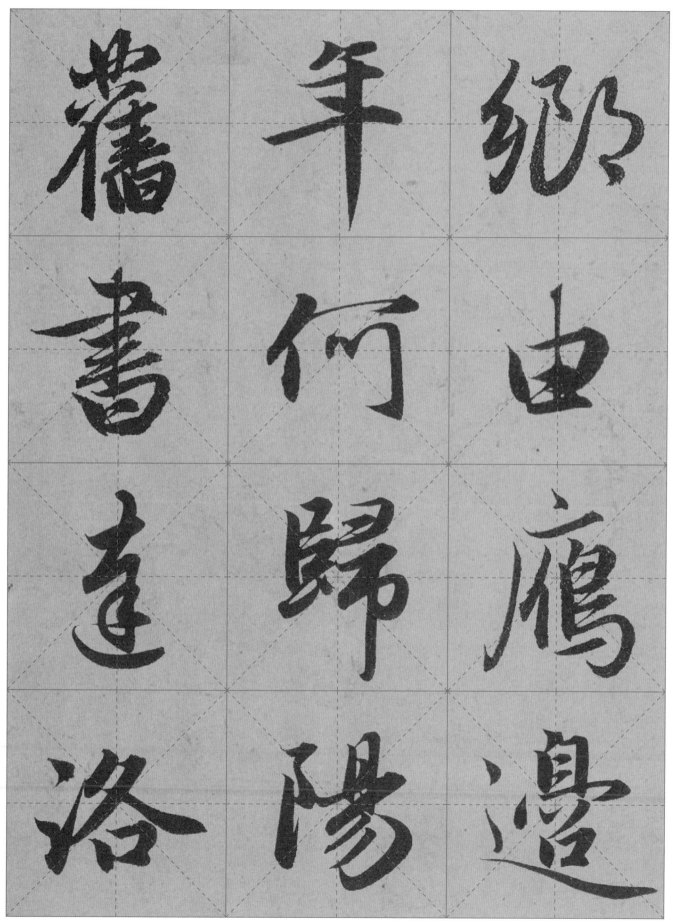

舊書連洛　年何歸陽　鄉由鷹邊

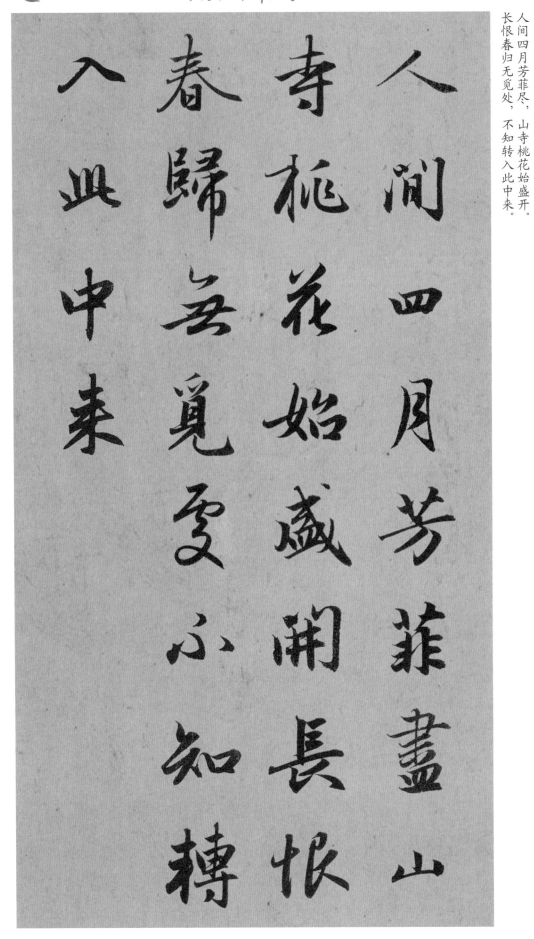

唐·白居易《大林寺桃花》

人间四月芳菲尽，山寺桃花始盛开。
长恨春归无觅处，不知转入此中来。

人間四月芳菲盡山
寺桃花始盛開長恨
春歸無覓處不知轉
入此中來